英文・數字造形設計

ABCDE
GHIJKLM
OPQRSTU
ABCDG
ABCD EFGH
abcde fghijkl
ABCD GHIJK
ABCDE GHIJK
ABCD GHIJJ
ABCDEFG
ABCDEFGHIJKLM
OPQRSTUVW
OPQ STW
abcde hijklm

序文

　　二十六個字母的起源很早，可以追溯至將語言置換成符號(文字)的腓尼基人的時代，那是西洋文明的基礎。

　　今天，由於網際網路等通訊媒體的發展，逐漸縮短了東西間的距離，國人也毫無抗拒地讓二十六個字母溶入日常生活當中。運用這二十六個字母的方法，也是五花八門，不勝枚舉。如：信號、商標、招牌、海報、手冊、廣告單、菜單、包裝設計、標誌等。

　　二十六個字母的形態非常多樣化，作為宣傳廣告的表現方法，可以產生極大的效果。

　　除了由ARK SYSTEM股份有限公司所開發出來「ARK SYSTEM LIBRARY」中的正統運動字體、筆記字體、毛筆字體之外，本書另外加上數字和符號，合計收錄了二百六十五種字體。

　　本書的內容，可作為進行設計時的資料使用，請讀者自由地發揮構想來使用。不過，在使用商品化的文字或商標註冊之際，請與敝公司或ARK SYSTEM股份有限公司聯絡。(聯絡地址和電話，可參閱P.416)。

<div align="right">

一九九七年二月十日
GRAPHIC社編輯部

</div>

ABCDEFGHIJKLMN

OPQRSTUVWXYZ

abcdefghijklmn

opqrstuvwxyz

0123456789

.,.::?!^_/~|`•`´``

()[]{}+−=‹›¥$%#&✦@

ABCDEFGHIJKLMN

OPQRSTUVWXYZ

abcdefghijklmnopq

rstuvwxyz

0123456789

,.:;?!^_/~|'""

()[]{}+-=<>¥$%#&*@

ABCDEFGHIJ
KLMNOPQRS
TUVWXYZ
abcdefghijklmn
opqrstuvwxyz
0123456789
,.:;?!^_|~|'""''
()[]{}+-=<>¥$°/o#
&*@

ABCDEFGHIJKL
MNOPQRSTUV
WXYZ

abcdefghijklmn
opqrstuvwxyz
0123456789

,.:;?!^_/~|'""
()[]{}+-=<>¥$%#&*@

ABCDEFGHIJKLMN

OPQRSTUVWXYZ

abcdefghijklmno

pqrstuvwxyz

0123456789

,.:;?!^_/~|'""

()[]{}+-=‹›¥$%#&*@

ABCDEFGHIJKL
MNOPQRSTUVW
XYZ
abcdefghijklmn
opqrstuvwxyz
0123456789
,.:;?!^_/~|''""
()[]{}+-=‹›¥$%#
&*@

ABCDEFGHIJ
KLMNOPQRS
TUVWXYZ

abcdefghijklmn
opqrstuvwxyz
0123456789
,.·:;?!^_/-|'''
()[]{}+-=<>¥$%#&*@

ABCDEFGHIJK
LMNOPQRSTUV
WXYZ
abcdefghijklm
nopqrstuvwxyz
0123456789
,.:;?!^_/~|'""
()[]{}+-=<>¥$%#&
*@

ABCDEFGHIJKLMN
OPQRSTUVWXYZ
abcdefghijklmnop
qrstuvwxyz
0123456789
,.:;?!/~''()¥$&

ABCDEFGHIJKL

MNOPQRSTUVW

XYZ

abcdefghijklmn

opqrstuvwxyz

0123456789

,.:;?!/~"'()¥$&

ABCDEFGHIJKL

MNOPQRSTUVW

XYZ

abcdefghijklmn

opqrstuvwxyz

0123456789

,.:;?!/~""()¥$&

ABCDEFGHIJKLMN

OPQRSTUVWXYZ

abcdefghijklmn

opqrstuvwxyz

0123456789

,.:;?!/~''()¥$&

ABCDEFGHIJKL

MNOPQRSTUVW

XYZ

abcdefghijklmn

opqrstuvwxyz

0123456789

,.:;?!/~''()¥$&

ABCDEFGHIJ
KLMNOPQRS
TUVWXYZ
abcdefghijkl
mnopqrstuvw
xyz
0123456789
,.:;?!/~""()¥$&

ABCDEFGHIJK
LMNOPQRSTU
VWXYZ
abcdefghijklmn
opqrstuvwxyz
0123456789
,.:;?!/~''[]¥$&

ABCDEFGHIJ
KLMNOPQRST
UVWXYZ
abcdefghijklmn
opqrstuvwxyz
0123456789
.,:;?!^_/~|'""
()[]{}+-=<>¥$%#&
*@

ABCDEFGHIJ

KLMNOPQRS

TUVWXYZ

ab cd ef ghi jkl mn

o pqrstuvwxyz

0123456789

,.:;?!/-'

()¥$&

ABCDEFGHI
JKLMNOPQR
STUVWXYZ

ABCDEFGHI
JKLMNOPQR
STUVWXYZ

ABCDEFGHIJKLMNOPQRST
UVWXYZ
0123456789

ABCDEFGHIJKLMNOPQRST
UVWXYZ
0123456789

ABCDEFGHIJKLMNOPQRST
UVWXYZ
0123456789

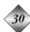

ABCDEFGHI
JKLMNOPQR
STUVWXYZ
abcdefghijk
lmnopqrstu
vwxyz
0123456789

ABCDEFGHIJKL
MNOPQRSTUVW
XYZ
abcdefghijklmn
opqrstuvwxyz
0123456789

AS-024

ABCDEFGHIJKL
MNOPQRSTUVW
XYZ
abcdefghijklmn
opqrstuvwxyz
0123456789

33

ABCDEFGHIJKL
MNOPQRSTUV
WXYZ
abcdefghijklmn
opqrstuvwxyz
0123456789

ABCDEFGHIJ

KLMNOPQRS

TUVWXYZ

abcdefghijkl

mnopqrstuv

wxyz

0123456789

ABCDEFGHIJKL
MNOPQRSTUVV
XYZ

abcdefghijklmn
opqrstuvvxyz

0123456789

ABCDEFGHIJKL
MNOPQRSTUV
WXYZ
abcdefghijklmn
opqrstuvwxyz
0123456789

ABCDEFGHIJ
KLMNOPQRS
TUVWXYZ
abcdefghijkl
mnopqrstuvw
xyz
0123456789

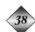

ABCDEFGHIJ
KLMNOPQRS
TUVWXYZ
abcdefghijkl
mnopqrstuv
wxyz
0123456789

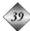

ABCDEFGHIJK
LMNOPQRSTUV
WXYZ
abcdefghijklmn
opqrstuvwxyz
0123456789

ABCDEFGHIJKL
MNOPQRSTUVW
XYZ

AS-033

ABCDEFGHIJKL
MNOPQRSTUVW
XYZ

AS-034

ABCDEFGHI
JKLMNOPQ
RSTUVWXYZ

abcdefghijklmn
opqrstuvwxyz

41

ABCDEFGHIJK
LMNOPQRSTUV
WXYZ
abcdefghijklmn
opqrstuvwxyz

ABCDEFGHIJKLMN
OPQRSTUVWXYZ
0123456789

ABCDEFGHIJKLMN
OPQRSTUVWXYZ
abcdefghijklmno
pqrstuvwxyz

ABCDEFGHIJK
LMNOPQRSTUV
WXYZ
abcd ef ghi jkl mno p
qrstuvwxyz

43

ABCDEFGHIJ
KLMNOPQRS
TUVWXYZ

abcdefghijklmnop
qrstuvwxyz
0123456789

ABCDEFGHIJK
LMNOPQRSTUV
WXYZ
abcdefghijklmn
opqrstuvwxyz
0123456789

ABCDEFGHIJKL
MNOPQRSTUVW
XYZ
0123456789

ABCDEFGHIJKL
MNOPQRSTUVW
XYZ
0123456789

ABCDEFGHIJKL
MNOPQRSTUVW
XYZ
0123456789

, . : ; ? ! ^ — — | ' ' "

() () () () + — = < >

¥ $ % # & * @

ABCDEFGHI
JKLMNOPQR
GTUVWXYZ

ABCDEFGHIJKL
MNOPQRSTUVW
XYZ

ABCDEFGHIJK
LMNOPQRSTU
UWXYZ

ABCDEFGHIJKL
MNOPQRSTUV
WXYZ

ABCDEFGHIJK
LMNOPQRSTUV
WXYZ

ABCDEFGHIJ
KLMNOPQRS
TUVWXYZ

ABCDEFGHI
JKLMNOPQR
STUVWXYZ

ABCDEFGHI
JKLMNOPQR
STUVWXYZ

ABCDEFGHI
JKLMNOPQR
STUVWXYZ

ABCDEFGHI
JKLMNOPQR
STUVWXYZ

ABCDEFGH

IJKLMNOP

QRSTUVW

XYZ

abcdefghij

klmnopqrs

tuvwxyz

0123456789

.,:;?!!^^_/~¦`‘’”

()[]{}+-=:<>¥$

%#&*@

ABCDEFGHIJKL
MNOPQRSTUVW
XYZ
abcdefghijklmn
opqrstuvwxyz
0123456789
,.·:;?!^_ / ~|""
()[]{}+−=<>¥$%#
&*@

ABCDEFGHIJKL

MNOPQRSTUV

WXYZ

abcd ef ghi jkl mn

opqrstuvwxyz

0123456789

,.:;?!^_/~|'""

()[]{}+-=<>¥$%#

&*@

ABCDEFG
HIJKLMNO
PQRSTUVW
XYZ

abcdefgh
ijklmnopq

r s t u v w x y z

0 1 2 3 4

5 6 7 8 9

. , : ; ? ! ^ _ = / ~ | ' ' " "

() [] { } + - = < > ¥ $ %

& ✳ @

ABCDEFGH
IJKLMNOP
QRSTUVWX
YZ
abcdefghijkl
mnopqrstuv

wxyz

O123456789

.,:;?!「⌐_/~|‘’”"

()[]{}+‡-=<>¥$

%#&※@

ABCDEFGHIJ

KLMNOPQRS

TUVWXYZ

abcdefghij

klmnopqrst

uvwxyz

0123456789

..,.:;?!^_/⌐|'',,

()[]{}+-==<>

¥$5%#&✳@

ABCDEFGHIJKL

MNOPQRSTUV

WXYZ

abcdefghijklmn

opqrstuvwxyz

0123456789

,.:;?!^_ /~|'''"

()[]{}+-=<>¥$%#&*@

ABCDEFGHIJKLMN
OPQRSTUVWXYZ
abcdefghijklmno
pqrstuvwxyz
0123456789
ᵒᵒ°?!^ _ / ≈|⁶⁹"
₉ᵒᵒ₉
()[]{}+-≡<>¥$%#&*@

ABCDEFGH

IJKLMNOP

QRSTUVW

XYZ

abcdefghijkl

mnopqrstuv

wxyz

01234

56789

,.-:;?!|^_/~|'""

()[]{}+--=={}¥$

%#&*@

ABCDEFGHIJKLMNOP

QRSTUVWXYZ

abcdefghijklmnopqrs

tuvwxyz

0123456789

,.:;?!^_ / ~ | ''""

()[]{}+-=<>¥$%#&

*@

ABCDEFGHIJKL

MNOPQRSTUVW

XYZ

abcdefghijklmn

opqrstuvwxyz

0123456789

,.:;?!^ — ∕ −⌠'""

()[]{}+−=<>¥$%♯&＊@

ABCDEFGH
IJKLMNOP
QRSTUVW
XYZ

abcdefghij
klmnopqrst

UVWXYZ

O1234

56789

.,:;?!^_/~|'""

()[]{}+-–=<>¥$

%#&*@

ABCDEFGH
IJKLMNOP
QRSTUVWX
YZ
abcdefghij
klmnopqrst

uvwxyz

0123 4

56789

,,;;?!`^_/ /~|()))

()[]{}+-=<>¥$

%#&*@

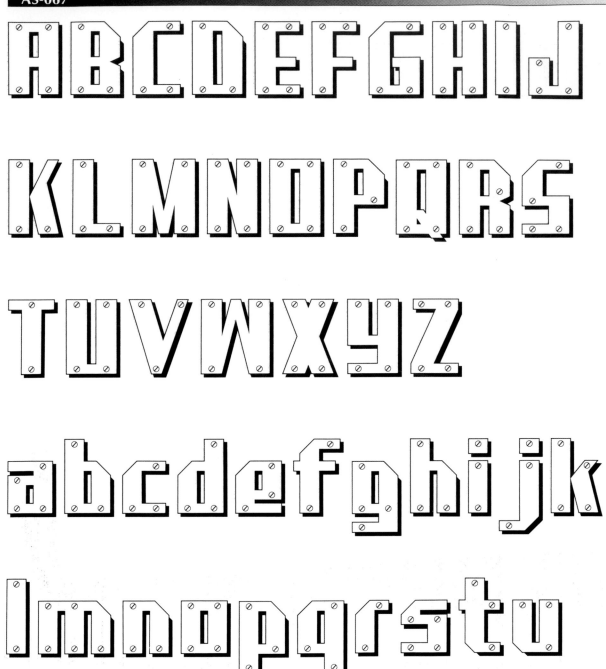

v u x y z

0 1 2 3 4 5 6 7 8 9

. , : ; ? ! ^ _ / ~ ' | ` "

() [] { } + - = < > ¥ $ %

& * @

ABCDEFGHI
JKLMNOPQ
RSTUVWXYZ
abcdefghijk
lmnopqrstu

vwxyz

0123456789

.,:;?!|^_/~|'""

()[]{}+-=<>¥$%

#&*@

ABCDEFGHIJ

KLMNOPQRS

TUVWXYZ

abcdefghijkl

mnopqrstuvw

x y z

0 1 2 3 4 5 6 7 8 9

, , ' , ; ? ! ^ ^ _ — / / ~ | ' ' ' '

() [] { } + - = = < > ¥ $

% # & * @

ABCDEFGHI
JKLMNOPQR
STUVWXYZ
abcdefghijkl
mnopqrstuvw

x y z

0 1 2 3 4 5 6 7 8 9

, . : ; ? ! ^ _ / ~ ` " "

() [] { } + - = < > ¥ $ %

& * □

ABCDEFGHIJK
LMNOPQRSTUV
WXYZ
abcdefghijklm
nopqrstuvwxyz
0123456789
.,:;?!^_/~/'''"
()[](){}+-=<>≠$
%#&*@

ABCDEFGHIJKLMNO

PQRSTUVWXYZ

abcdefghijklmnopqrs

tuvwxyz

0123456789

,.:;?!^−/~|''""

()[]{}+−=<>¥$%#&*@

ABCDEFGHI
JKLMNOPQR
STUVWXYZ
abcdefghij
klmnopqrst

uvwxyz

0123456789

.,:;?!`^ _ / ~¦'''"

()[]{}+-=<>¥$

%#&*@

ABCDEFGH
IJKLMNOP
QRSTUVW
XYZ
abcdefghij
klmnopqrs

tuvwxyz

0123456789

,.·:;?!^_ / ~|'''''

()[]{}+-=<>¥$%

#&*@

ABCDEFG
HIJKLMN
OPQRSTUV
WXYZ
abcdefghi
jklmnopq

r s t u v v w x y z

0 1 2 3 4

5 6 7 8 9

,.;:?!'^_/~¦`''""

()[]{}+=-=<>

¥$%#&*@

ABCDEFGHIJKLMNOPQ

RSTUVWXYZ

abcdefghijklmnopqrst

vvwxyz

0123456789

.,.:;?!^_ / ~|'""''

()[]{}+-=<>¥Σ%#&*@

ABCDEFGHIJ

KLMNOPQRS

TUVWXYZ

abcdefghijk

lmnopqrstuv

wxyz

0123456789

,.-:;?!^_/⌐|""''

()[]{}+-=<>¥$%#&*@

ABCDEFGHIJ

KLMNOPQRS

TUVWXYZ

abcdefghijk

lmnopqrstu

vwxyz

0123456789

.,-:;?!^_/~|'''""

()[]{}+-=<>¥$

%#*&@

ABCDEFGHIJ

KLMNOPQRST

UVWXYZ

abcdefghijk

lmnopqrstuv

wxyz

0123456789

.,.:;?!^_L/~~|''"|

()[]{}+-=<>¥$

%#&*@

ABCDEFGH
IJKLMNOP
QRSTUVW
XYZ

abcdefghij
klmnopqrs

tuvwxyz

0123 4

56789

,.:;?!^_/~|'""

()[]{}+-=<>¥

$%#&*@

ABCDEFGHIJ
KLMNOPQRS
TUVWXYZ
abcdefghijkl
mnopqrstuv

wxyz

0123456789

,.:;?!|^_/~|'"'""

()[]{}+-≡≣<>¥

$%#&*@

ABCDEFGHIJKL
MNOPQRSTUVW
XYZ

abcdefghijklmno
pqrstuvwxyz

0123456789

,.:;?!^_/~|'''"

()[]{}+-=<>¥$%#&*@

ABCDEFGHIJKLMNOPQ

RSTUVWXYZ

abcdefghijklmnopqrstu

vwxyz

0123456789

.·:;?!|^ _ / ~|'"""

⟨⟩[]{}+-=‹›¥$%#&✳@

ABCDEFGHIJKLMN

OPQRSTUVWXYZ

abcdefghijklmnop

qrstuvwxyz

0123456789

,.·:;?!^_—/~|''""

()[]{}[]+—-=<>¥$%#&*@

ABCDEFGHIJKL
MNOPQRSTUVW
XYZ

abcdefghijklmn
opqrstuvwxyz

0123456789

.,-:;?!^^_.../~|'''"

()[]{}+-=<>¥$%#

&*@

ABCDEFGHIJK

LMNOPQRST

UVWXYZ

abcdefghijk

lmnopqrstu

vwxyz

0123456789

.,:;?!⌐^_/-¦''""

()[]{}+-:=<>¥$

%#&*@

A B C D E F G
H I J K L M N
O P Q R S T U
V W X Y Z
a b c d e f g h i
j k l m n o p q

r s t u v w x y z

0 1 2 3 4

5 6 7 8 9

ABCDEFG
HIJKLMN
OPQRSTU
VWXYZ
abcdefghi

jklmnopqr

stuvwxyz

0123456789

.,:;?!^_/~|''""

[]{}+-=<>¥$$%#

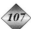

ABCDEFGH
IJKLMNOP
QRSTUVWX
YZ

abcdefgh
ijklmnop
qrstuvwx

ABCDEFGHIJKLM
NOPQRSTUVWXYZ
abcdefghijklmnopq
rstuvwxyz
0123456789
,.-:;?!^ _ / ~|""''
()[]{}+-=<>¥$%#&*@

ABCDEFGHIJKLMN

OPQRSTUVWXYZ

abcdefghijklmn

opqrstuvwxyz

0123456789

,,,''?!^_/-|'"''

()[]{}+-=<>¥$%#

&*@

ABCDEFGH

IJKLMNOP

QRSTUVW

XYZ

abcdefghijkl

mnopqrstuv

wxyz

0123456789

,.:;?!!^_—/—|'''

(){}[]{}+—-=<>¥$

%#&*@

ABCDEFGH
IJKLMNOP
QRSTUVW
XYZ
abcdefghij

klmnopqrs
tuvwxyz
0123456789
,.:;?!^_ / -|'""
()[]{}+-=<>¥$%
#&*@

ABCDEFGHIJKLMN
OPQRSTUVWXYZ
abcdefghijklmno
pqrstuvwxyz
0123456789

,.;:?!!^ _ / ¬'''"

()[](){}+-==<>¥$%#

&*@

ABCDEFGHIJKL
MNOPQRSTUVW
XYZ

abcdefghijkl
mnopqrstuvw
xyz

0123456789

,.:;?!^'_/⌐¬["""

()[]{}✝-‐=<>¥$%#

&*✳@

ABCDEFG
HIJKLMN
OPQRSTU
VWXYZ
abcdefghi
jklmnopqr

stuvwxyz

0123 4

56789

,.:;?!^_—/~|'""

()[]{}+–=<>¥$

%#&*@

119

ABCDEFG
HIJKLMN
OPQRSTU
VWXYZ
abcdefghi
jklmnopqr

stuvwxyz

0 1 2 3 4

5 6 7 8 9

ABCDEF GHIJKL
MNOPQRSTUV
WXYZ

abcdefghijklmnopqr
stuvwxyz

0123456789

.,:;?!^ _ / ~' ' ' "

()[]{}+-==<>¥$%#&*@

ABCDEFGHIJK
LMNOPQRSTU
VWXYZ
abcdefghijklmn
opqrstuvwxyz
0123456789
,.'";:?!^°_/|~('""''
()[]{}#+-==<>¥$%#
&*@

ABCDEFGHIJ

KLMNOPQRS

TUVWXYZ

abcdefghijkl

mnopqrstuvw

xyz

0123456789

,.:;?!^ _ / ~|'""

()[]{}+-=<>¥$%#&*@

ABCDEFGHIJKL
MNOPQRSTUV
WXYZ
abcdefghijklmn
opqrstuvwxyz
0123456789
,.;:?!^_/~|'''""
()[]{}+-=<>¥$%#
&*@

ABCDEFGHIJKL
MNOPQRSTUVW
XYZ
abcdefghijklmn
opqrstuvwxyz
0123456789
,.:;?!^ _ / ~|'""
()[]{}+-=<>¥§%#&*@

ABCDEFGHIJKL

MNOPQRSTUVW

XYZ

abcdefghijklmno

pqrstuvwxyz

0123456789

,.:;?!^_/~|'""

()[]{}+-==<>¥$%#

&*@

ABCDEFGHIJKL
MNOPQRSTUVW
XYZ

abcdefghijklmno
pqrstuvwxyz

0123456789

,.:;?!^_ /~[`''"

()[]{}+---=<>¥

$%#&*@

ABCDEFGHIJK
LMNOPQRSTU
VWXYZ
abcdefghijklmn
opqrstuvwxyz
0123456789
.,:;?!|^_/~|'''""
()[]{}+-=<>¥
$%#&*@

ABCDEFGHIJKL
MNOPQRSTUVW
XYZ

abcdefghijklmnop
qrstuvwxyz

0123456789

,.;:?!!^__/~|''""

()()<>{}+-=<>¥$%

#&*@

A B C D E F G H I J K

L M N O P Q R S T U

V W X Y Z

a b c d e f g h i j k l m n o p

q r s t u v w x y z

0 1 2 3 4 5 6 7 8 9

, . : ; ? ! ^ _ / ~ | ' " "

() [] { } + - = < > ¥ $ %

& * @

ABCDEFGHIJKLMN

OPQRSTUVWxYZ

abcdefghijklmno

pqrstuvwxyz

0123456789

,.::?!^_/~|'''"

()[]{}+-=<>¥$%#

&*@

ABCDEFGHIJKLMNO
PQRSTUVWXYZ

abcdefghijklmnopqrs
tuvwxyz

0123456789

,.:;?!^_ノ~l'"

()[]{}+-=<>¥$%#

&*@

ABCDEFGHIJKLM

NOPQRSTUVWXYZ

abcdefghijklmnopqrstuv

wxyz

0123456789

、。：；？！＾＿／～ｉ´’”

()[]{}＋－＝＜＞￥$%#

&*@

ABCDEFGHIJKL

MNOPQRSTUVW

XYZ

abcdefghijklmno

pqrstuvwxyz

0123456789

,.·:;?!^_/~|'""

()[]{}+-=<>¥$%#&*@

ABCDEFGHIJKLMNO

PQRSTUVWXYZ

abcdefghijklmnopqr

stuvwxyz

0123456789

,.:;?!^_/~|''""

()[]{}+-=<>¥$%

#&*@

ABCDEFGHIJK
LMNOPQRSTUV
WXYZ

abcdefghijklmno
pqrstuvwxyz
0123456789
,.:;?!^_/~|'""
()[]{}+-=<>¥$%
#&*@

ABCDEFGHIJKL
MNOPQRSTUVW
XYZ

abcdefghijklmn
opqrstuvwxyz

0123456789

,.:;?!^_/~|'""

()[]{}+-=<>¥$%#
&*@

A B C D E F G H I J
K L M N O P Q R S T
U V W X Y Z

a b c d e f g h i j
k l m n o p q r s t
u v w x y z

0 1 2 3 4 5 6 7 8 9

, . : ; ? ! ^ _ / ~ | ' " "

() [] { } + - = < > ¥ $

% # & * . @

ABCDEFGHIJKL
MNOPQRSTUVW
XYZ
abcdefghiJklmno
pqrstuvwxyz
0123456789
,.:;?!^_/~|'""
()[]{}+-=<>¥$
%#&*@

ABCDEFGHIJKL
MNOPQRSTUVW
XYZ

abcdefghijklmnopq
rstuvwxyz

0123456789

,.:;?!^_/~|''""

()[]{}+—=<>¥$%

#&*@

ABCDEFGHIJ

KLMNOPQRS

TUVWXYZ

abcdefghijk

lmnopqrstuv

w x y z

0 1 2 3 4 5 6 7 8 9

.,:;?!^_/~1'''''

()[]{}+-=<>¥$

%#&*@

ABCDEFG
HIJKLMNO
PQRSTUVW
XYZ
abcdefghij
klmnopqrst

uvwxyz

0123456789

.,:;?!'^_/~|'"""

()[]{}+-=<>¥

$%#&*@

ABCDEFG

HIJKLMNO

PQRSTUV

WXYZ

abcdefghi

jklmnopqr

stuvwxyz

0123 4

56789

,.;:?!`^_-/·|'‘’"

()[]{}+-=<>¥

$%#&*@

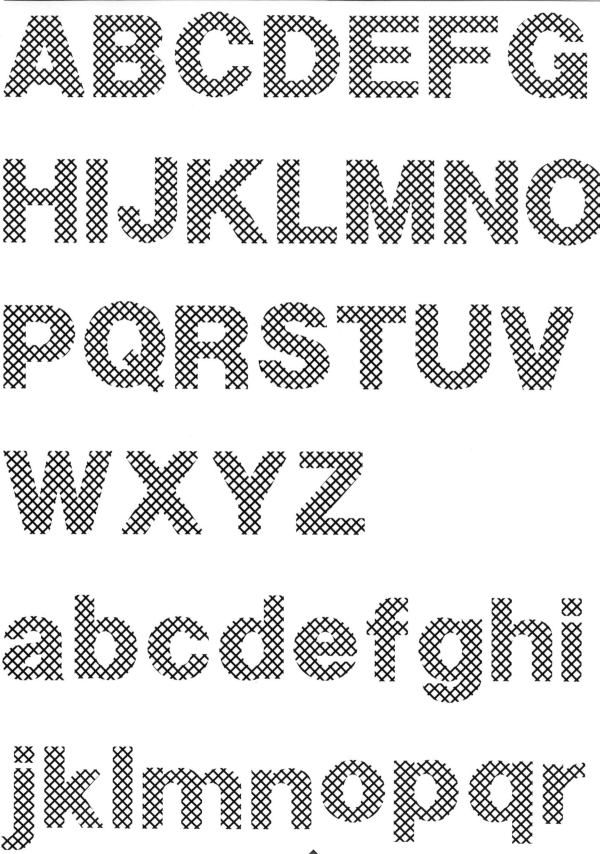

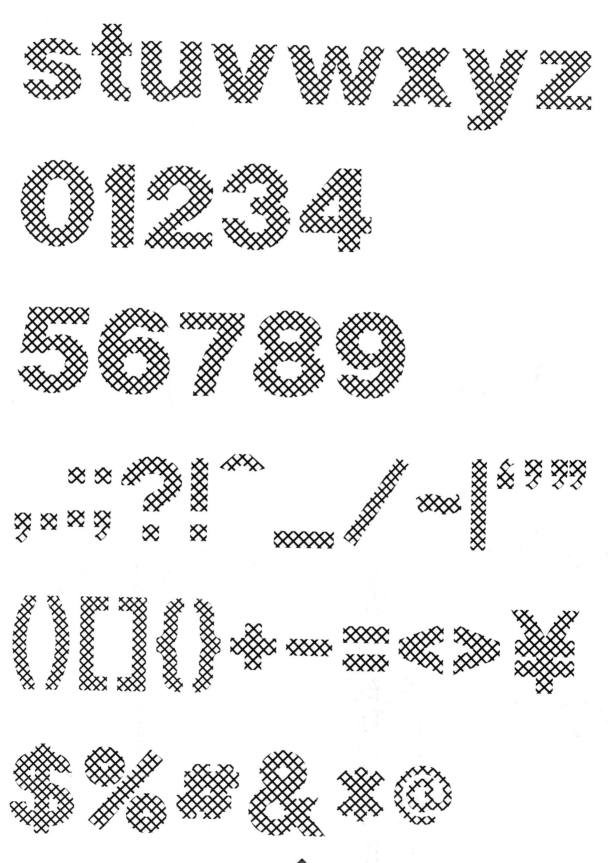

stuvwxyz
0123456789
.,:;?!|^_/~|'""
([{}]+-=<>¥$%#&*@

ABCDEFGHI
JKLMNOPQ
RSTUVWXYZ
abcdefghijkl
mnopqrstuv

wxyz

0123456789

.,.:;?!|^_ /\ ~|'''"

()[]{}+-=<>¥$

%≠&✳@

ABCDEFGHI
JKLMNOPQ
RSTUVWX
YZ

abcdefgh
ijklmnopqr

sTUVWXYZ

0123456789

.,.:;?!|^ _ / − | ' ' " "

() [] { } † − − = < > ¥

$ % ≠ & ✳ @

ABCDEFG
HIJKLMN
OPQRSTU
VWXYZ
abcdefgh
ijklmnop

qrstuvwxz
yz
01234
56789
.,.:;?!|^ _ / ‘’“”
()[]{}*-=:<>¥
$%#&*@

ABCDEFGHIJ

KLMNOPQRS

TUVWXYZ

abcdefghijkl

mnopqrstuv

wxyz

0123456789

.,:;?!|^_/~|'''``

()[]{}+-=≡<>¥

$%#Σ*@

ABCDEFGHI
JKLMNOPQ
RSTUVWXYZ
abcdefghij
klmnopqrst

u v w x y z

0 1 2 3 4 5 6 7 8 9

, . : ; ? ! ^ _ / - | ' " "

() () { } ÷ → - = < > ¥ $

% # & * @

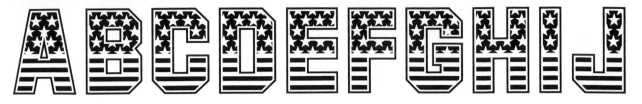

ABCDEFGHIJ
KLMNOPQRS
TUVWXYZ
abcdefghijk
lmnopqrstu

V W X Y Z

ABCDEFGHIJ

KLMNOPQR

STUVWXYZ

abcdefghijk

lmnopqrstu

vwxyz

01234

56789

.,:;?!`^_/~|'""

()[]{}+-=<>

¥$%#&*@

ABCDEFG
HIJKLMN
OPQRSTU
VWXYZ
abcdefghi
jklmnopqr

s t u v w x y z

0 1 2 3 4

5 6 7 8 9

.,.:;?!\^_/-|'"''

()[]{}+-=<>¥

$%#&*@

ABCDEFGHIJ

KLMNOPQRS

TUVWXYZ

abcdefghijkl

mnopqrstuv

W X Y Z

0123456789

.,:;?!⌐_/~~|'""

()[]{}+−=<>¥$

%#&*@

ABCDEFG
HIJKLMNO
PQRSTUV
WXYZ
abcdefghij
klmnopqrst

uvwxyz

0 1 2 3 4

5 6 7 8 9

,.:;?!|^_/~|'''''

()[]{}÷-=<>¥

$%#&*@

ABCDEFG
HIJKLMNO
PQRSTUV
WXYZ
abcdefghi
jklmnopqr

stuvwxyz

0123456789

.,:;?!¨´^_/~|

()[]{}+-=<>

¥$%#&*@

ABCDEFGH
IJKLMNOP
QRSTUVW
XYZ
abcdefghij
klmnopqrst

uvwxyz

0123456789

,.:;?!ˆ_/~'‚'"„"

()[]{}+-=<>¥

$%#&*@

ABCDEFGHIJ

KLMNOPQRS

TUVWXYZ

abcdefghijkl

mnopqrstuv

wxyz

0123456789

,.;:?!^_/-|'""

()[](){}+-=<>¥$

%#&*@

ABCDEFGHIJKL
MNOPQRSTUV
WXYZ
abcdefghijklmn
opqrstuvwxyz
0123456789
,.:;?!^‿_/~|'""
()[]{}+-=<>¥$%#
&*@

ABCDEFGHIJKL
MNOPQRSTUV
WXYZ
abcdefghijklmn
opqrstuvwxyz
0123456789
.,.:;?!!^_ /-|'""
()[]{}+-=<>¥$%#
&*@

177

ABCDEFGH
IJKLMNOP
QRSTUVWX
YZ
abcdefghij
klmnopqrst

u v w x y z

0 1 2 3 4 5 6 7 8 9

, . : ; ? ! | ^ _ / ~ - | ' " ' "

() [] { } + - = < > ¥

$ % # & * @

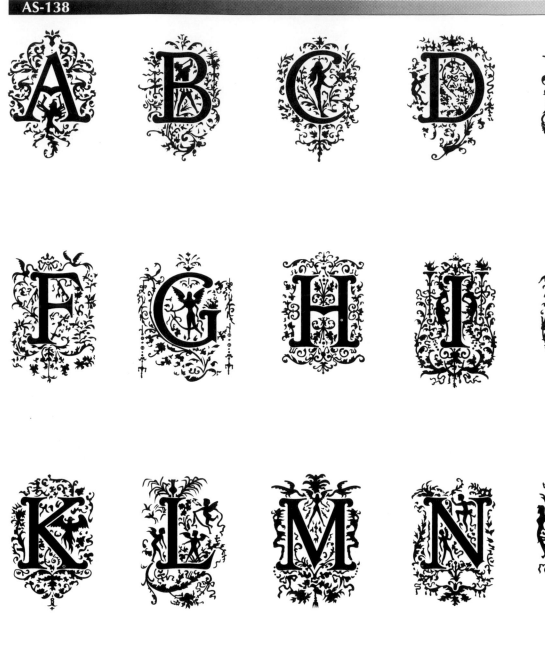

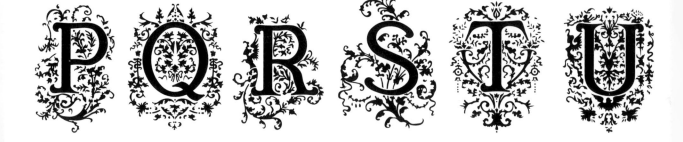

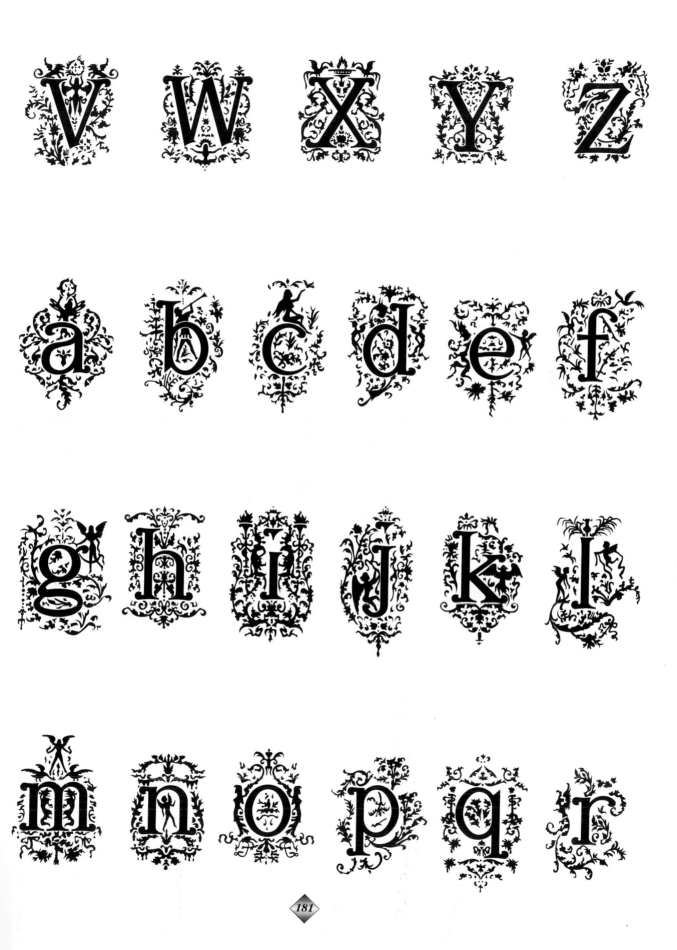

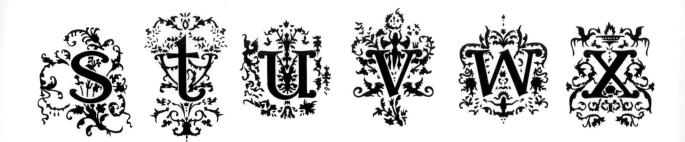

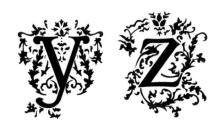

ABCDEFGHIJK
LMNOPQRSTU
VWXYZ

abcdefghijklmn
opqrstuvwxyz

0123456789

,.;:?!~ _ /~I ("'"")

()[]{}+--~~~¥$%
#&·@

ABCDEFGHIJKLMN
OPQRSTUVWXYZ
abcdefghijklmnopq
rstuvwxyz
0123456789
.,:;?!^ _ / ~|'`'"
()[]{}+-=<>¥$%#
&*@

ABCDEFGHIJK

LMNOPQRSTU

VWXYZ

abcdefghijkl

mnopqrstuv

wxyz

0123456789

,.:;?!|^_/~|''''

()[][][]{}+-=⟨⟩¥$

%#&*@

ABCDEFGHI
JKLMNOPQR
STUVWXYZ
abcdefghijk
lmnopqrstuv

w x y z

0 1 2 3 4 5 6 7 8 9

. , : ; ? ! " " _ / ~ | ' " "

() [] { } + - = < > ¥

$ % # & * @

ABCDEFGHIJ
KLMNOPQR
STUVWXYZ
abcdefghijk
lmnopqrstu

vwxyz

0123456789

.,:;?!^_—/-|'""

()[]{}+-=≈<>¥

$%#&*@

ABCDEF GHI
JKLMNOPQ
RSTUVWX
YZ
abcdefghijk
lmnopqrstuv

wxyz

0123456789

,.:;?!‛^_/~¦‘’“”

()()[]{}+-=<>

¥$%#&*@

ABCDEFGHI
JKLMNOPQR
STUVWXYZ
abcdefghijkl
mnopqrstuv

w x y z

0 1 2 3 4 5 6 7 8 9

, . : ; ? ! ^ _ / ~ | ' ' " "

() [] { } + - = < >

¥ $ % # & * @

ABCDEFGHIJ

KLMNOPQR

STUVWXYZ

abcdefghijk

lmnopqrstu

VWXYZ

0123456789

,.;:?!⌢_ /~|'""

()[](){}+-—=<>¥$

%#&*@

ABCDEFGHIJ

KLMNOPQRS

TUVWXYZ

abcdefghijkl

mnopqrstuv

wxyz

0123456789

,.;:?!^_/~|'"

()[]{}+-=<>¥$

‰%#§*@

ABCDEFGHIJ

KLMNOPQRS

TUVWXYZ

abcdefghijkl

mnopqrstuvw

x y z

0 1 2 3 4 5 6 7 8 9

., .: ? ! ˆ _ / ˜ | ' " "

() [] [] ÷ + - = < > ¥ $

‰ # ₿ * ▣

ABCDEFGH
IJKLMNOP
QRSTUVW
XYZ

abcdefghij
klmnopqrst

uvwxyz

0123456789

,.:;?!^_/~|'""

()[](){}+-=<>¥

$%#&*@

ABCDEFGHIJ

KLMNOPQRS

TUVWXYZ

abcdefghijkl

mnopqrstuv

wxyz

0123456789

,,.;?!「 」_/‐~‑「''""

()[]{}+-=<>¥$

%#&*@

ABCDEFGHIJKL
MNOPQRSTUVW
XYZ

abcdefghijklmn
opqrstuvwxyz

0123456789

.,:;?!'`^_ / ~¦'""

()[]{}+-=:<>¥$°%#

&*@

ABCDEFGHIJK
LMNOPQRSTU
VWXYZ

abcdefghijklmno
pqrstuvwxyz
0123456789
.,:;?!˜_ / ~I'""
()[]{}+-=<>¥$/.#&
✳@

ABCDEFGHIJK
LMNOPQRST
UVWXYZ
abcdefghijkl
mnopqrstuv

w x y z

0 1 2 3 4 5 6 7 8 9

. : ? ! ‾ _ / ~ ' ' 6 9 99

() [] { } + - = < > ¥

$ % # & * @

ABCDEFG
HIJKLMN
OPQRSTU
VWXYZ

abcdefghi
jklmnopqrs

tuvwxyz

01234

56789

,.:;?!^ —/~|'"”

()[]{}+-=<>

¥$%#&*@

ABCDEFGHIJK
LMNOPQRSTU
VWXYZ

abcdefghijklmn
opqrstuvwxyz

0123456789

,.:;?!^_ /~ |`'""

()[]{}+-=<>¥$%

#&*@

ABCDEFGHIJKL
MNOPQRSTUVW
XYZ
abcdefghijklmn
opqrstuvwxyz
0123456789
,.:;?!^_ / ~|'""
()[]{}+-=<>¥$
%#&*@

213

ABCDEFGHIJKL
MNOPQRSTUVW
XYZ

abcdefghijklmn
opqrstuvwxyz

0123456789

,.:;?!^_／~|'""

()[]{}+-=<>¥$%

#&*@

ABCDEFGHIJKLM

NOPQRSTUVWXYZ

abcdefghijklmnopq

rstuvwxyz

0123456789

,.:;?!^_/~| '""

()[]{}+-=<>¥$%#

&*@

ABCDEFGHIJKLMN

OPQRSTUVWXYZ

abcdefghijklmnopq

rstuvwxyz

0123456789

,.:;?!^_／～|'""

()[]{}+-−=<>¥$%#

&*@

ABCDEFGHIJ

KLMNOPQRS

TUVWXYZ

abcdefghijklmn

opqrstuvwxyz

0123456789

,.:;?!^_/~|'""

()[]{}+-=<>¥$%

#&*@

ABCDEFGHIJKLMN

OPQRSTUVWXYZ

abcdefghijklmnopqr

stuvwxyz

0123456789

,.:;?!^ _ / ~I'''"

()[]{}+-=<>¥$%#&

*@

ABCDEFGHIJKL
MNOPQRSTUV
WXYZ

abcdefghijklmn
opqrstuvwxyz

0123456789

.,:;?!^ _/-|'""

()[](){}+-=<>¥$%#

&*@

ABCDEFGH
IJKLMNOP
QRSTUVW
XYZ
abcdefghij
klmnopqrs

tuvwxyz

0123 4

56789

.,::?!^_/-|'""

()[]{}+-=<>

¥$%#&*@

ABCDEFGHI
JKLMNOPQR
STUVWXYZ
abcdefghijkl
mnopqrstuv

WXYZ

01234

56789

. , : ; ? ! ^ _ . / ~ ¬ | ' " "

() [] { } + - = < > ¥

$ % # & * @

ABCDEFGHI

JKLMNOPQR

STUVWXYZ

abcdefghijkl

mnopqrstuv

wxyz

0123456789

.,:;?!¡⌐_./-¦'""

()[]{}+-≈≠<>¥$

%#&*@

ABCDEFGHIJ
KLMNOPQRS
TUVWXYZ
abcdefghijk
lmnopqrstuv

WXYZ

0123456789

ABCDEFGHI
JKLMNOPQ
RSTUVWX
YZ

abcdefghij
klmnopqrst

uvwxyz

0123456789

.,:;?!⌐^_/~¹'""

()[]{}+-=<>¥

$%#&*@

229

ABCDEFGH

IJKLMNOP

QRSTUVW

XYZ

abcdefgh

ijklmnopq

r s t u v w x

y z

0 1 2 3 4

5 6 7 8 9

, . : ; ? ! ^ _ / ~ ' " "

() [] { } + - = < > ¥

$ % # & * @

A B C D E F G H I

J K L M N O P

Q R S T U V W X

Y Z

a b c d e f g h i j k l

m n o p q r s t u v w

x y z

0 1 2 3 4 5 6 7 8 9

, . : ; ? ! ^ _ / ~ | ' ' ' "

() [] { } + - = < > ¥

$ % # & * @

ABCDEFG
HIJKLMN
OPQRSTU
VWXYZ
abcdefghij
klmnopqrs

t u v w x y z

0 1 2 3 4

5 6 7 8 9

. : ; ? ! ` _ / - | ' ' "

() [] { } | + - = < >

¥ $ % # & * @

ABCDEFG
HIJKLMN
OPQRSTU
VWXYZ
abcdefghij
klmnopqrs

tuvwxyz
01234
56789
,.:;?!^_/~|'""
()[]{}+-=◇¥$
%#&*@

ABCDEFGHI
JKLMNOPQR
STUVWXYZ
abcdefghijkl
mnopqrstuv

w x y z

0 1 2 3 4 5 6 7 8 9

,.;:?!|^_/-|'""

()[]{}+-=<>¥$

%#&*@

ABCDEFGH
IJKLMNOP
QRSTUVWX
YZ
abcdefghij
klmnopqrst

uvwxyz

0123 4

56789

.,:;?!⌐_/~¬|¦'""

()[]{}+÷−==<>

¥$%‰#Ç*@

241

ABCDEFGHIJ
KLMNOPQR
STUVWXYZ
abcdefghijk
lmnopqrstu

v w x y z

0 1 2 3 4 5 6 7 8 9

. , . . : ; ? ! | ^ _ / - ' | ` ' " "

() [] { } + - = < > ¥

$ % # & * @

ABCDEFGH
IJKLMNOP
QRSTUVW
XYZ

abcdefghij
klmnopqrst

UVWXYZ

0123456789

.,:;?!|^_/~|'""

()[]{}+-=<>

¥$%#&*@

245

ABCDEFGHIJKL
MNOPQRSTU
VWXYZ
abcdefghijklmn
opqrstuvwxyz

0123456789

.,:;?!'⌐^_/-⊦'""

()[]{}+-=÷<>¥

$%#&*@

ABCDEFGHIJK
LMNOPQRSTU
VWXYZ
abcdefghijk
lmnopqrstuv
wxyz
0123456789

ABCDEFGHIJKLM
NOPQRSTUVWXYZ
abcdefghijklmnop
qrstuvwxyz
0123456789
.,;:?!'"^_-/~¦¡‚‛""

()[]{}+-=<>×÷$%#&
*@

ABCDEFGHIJKLMN
OPQRSTUVWXYZ
abcdefghijklmnop
qrstuvwxyz
0123456789
.,:;?!^_/~|'''
()[]{}+-<>¥$%#
&*@

ABCDEF GHIJKL
MNOPQRSTUV
WXYZ

abcdefghijklmn
opqrstuvwxyz

0123456789

,.:;?!^_/~|`'""

()[]{}+-=<>¥$%#

&*@

ABCDEFGHIJK
LMNOPQRSTUV
WXYZ
abcdefghijklmn
opqrstuvwxyz
0123456789
.,::?!|^_/~|'""
()[]{}+-=<>¥$%#
&*®

ABCDEFGHIJKL
MNOPQRSTUVW
XYZ

abcdefghijklmn
opqrstuvwxyz

0123456789

,.:;?!^_/~|'''"

()[]{}+-=<>¥$%#

&*@

ABCDEFGHI
JKLMNOPQ
RSTUVWX
YZ

abcdefghij
klmnopqrst

UVWXYZ

0 1 2 3 4

5 6 7 8 9

. , : ; ? ! ^ ‾ _ / ~ | ' " "

() [] { } + - = < >

¥ $ % # & * @

ABCDEFGHIJ

KLMNOPQRS

TUVWXYZ

abcdefghijkl

mnopqrstuv

wxyz

0123456789

.,;:?!|^^_/~||''''

()[]{}+−==<>

¥$°%#Σ⊂*回@

ABCDEFGHI

JKLMNOPQR

STUVWXYZ

abcdefghijk

lmnopqrstuv

WXYZ

0123456789

.,:;?!'^_/~'|'""

()[]{}+-=<>‡

$%#&*@

ABCDEFGHIJ
KLMNOPQR
STUVWXYZ
abcdefghijkl
mnopqrstuv

WXYZ

0123456789

.:;?!^_/~|'''

()[]{}÷-=<>¥

$%#&×@

261

ABCDEFGHIJK
LMNOPQRSTU
VWXYZ
abcdefghijkl
mnopqrstuvw

x y z

0 1 2 3 4 5 6 7 8 9

ABCDEFGHIJK

LMNOPQRSTU

VWXYZ

abcdefghijkl

mnopqrstuv

w x y z

0 1 2 3 4 5 6 7 8 9

. , : ; ? ! ' ^ _ / ~ ∼ | ' ' ' '

() [] { } + − = 〈 〉

¥ $ ° % # & * @

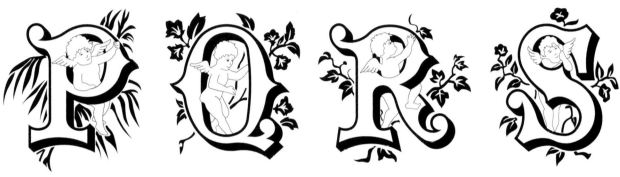

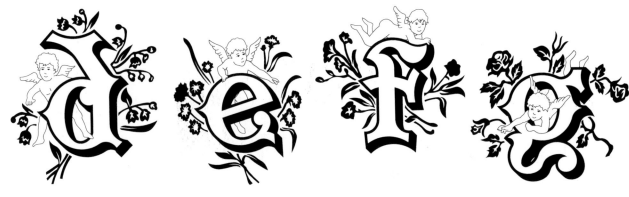 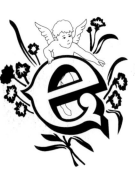 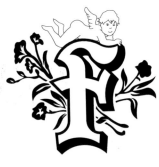

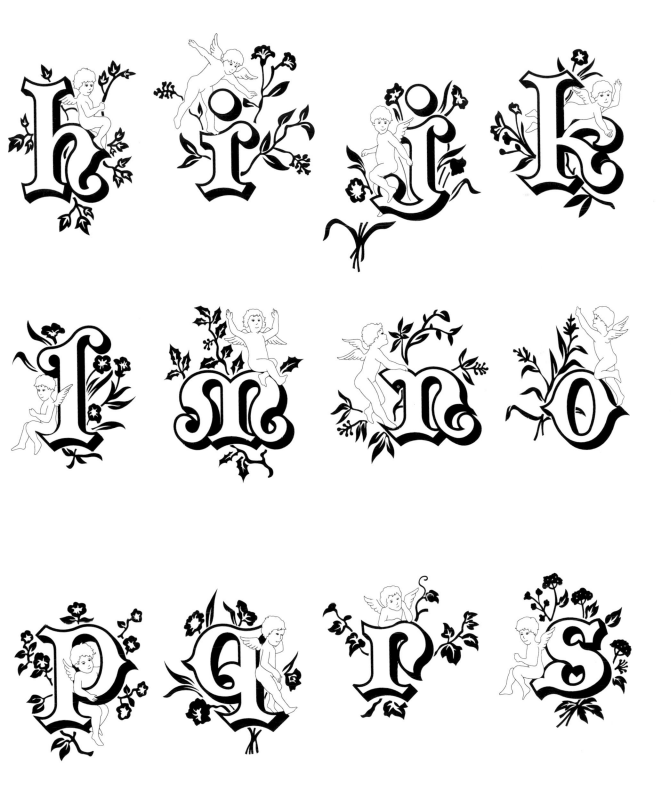

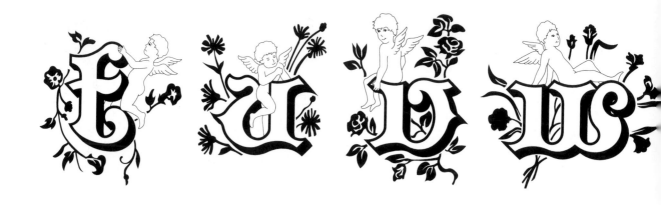

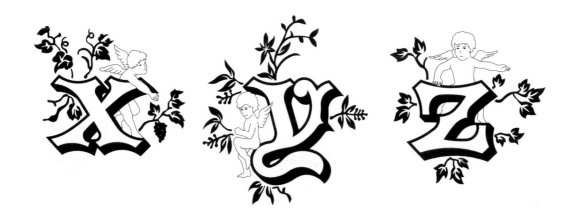

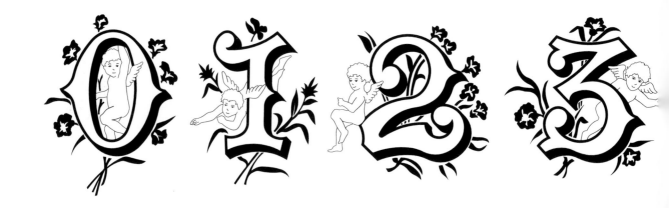

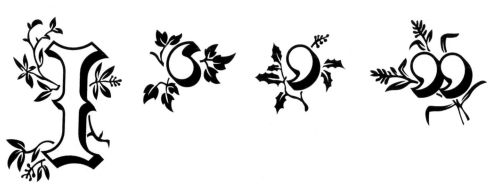

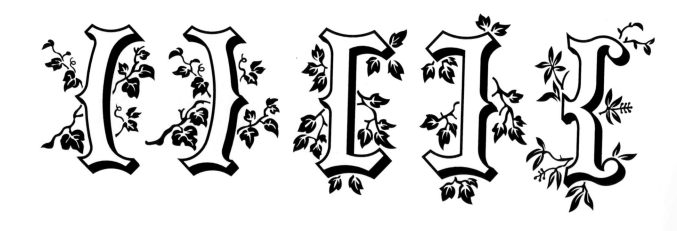

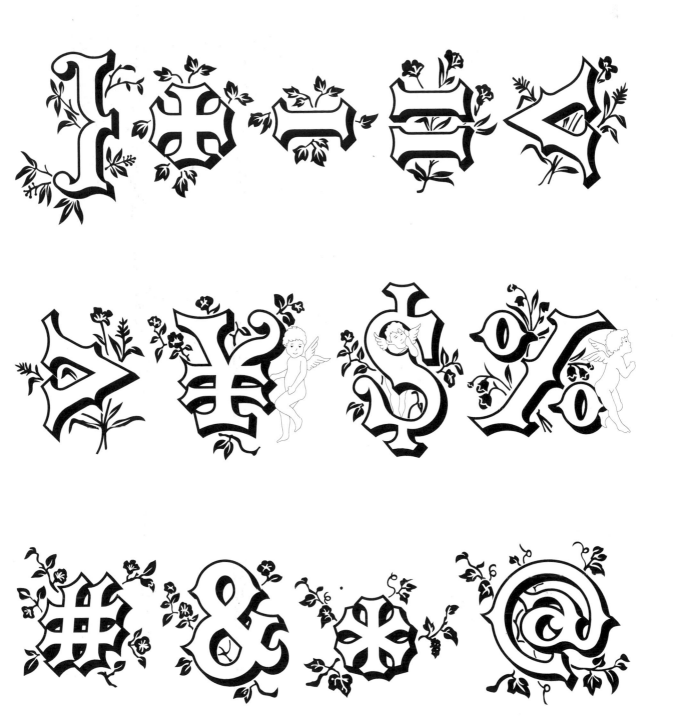

ABCDEFGHIJKLMN
OPQRSTUVWXYZ
abcdefghijklmnopq
rstuvwxyz
0123456789
.,;;?!^_—/~|''''
()[]{}+-=<>¥$%#&

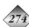

ABCDEFGHIJKL
MNOPQRSTUVW
XYZ
abcdefghijklmno
pqrstuvwxyz
0123456789
,.:;?!^_/~|'''"
()[]{}+-=<>¥$%#
&*@

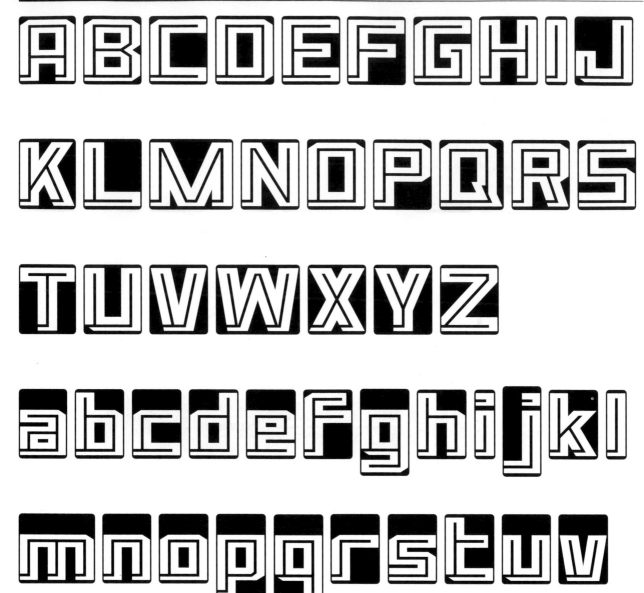

w x y z

0 1 2 3 4 5 6 7 8 9

| | ! | ? ! ⌒ ▢ / ~ |

() [] { } + − = < >

¥ $ % # Σ * @

ABCDEFGHIJKL
MNOPQRSTUV
WXYZ
abcdefghijklmn
opqrstuvwxyz

0123456789

,.:;?!^_/~|'''

()[]{}+-=<>

¥$%#ξ*@

ABCDEFGHI
JKLMNOPQR
STUVWXYZ
abcdefghijkl
mnopqrstuv

w x y z

0 1 2 3 4 5 6 7 8 9

,.;:"?!'ˆˇ‿／～┤'""

() [] {} ＋－–＝‹›¥＄

% # & * @

ABCDEFGHIJ

KLMNOPQRS

TUVWXYZ

abcdefghijkl

mnopqrstuv

wxyz

0123456789

,.:;?!^_/~|'"

()[][]+-=<>¥

$%#&*@

ABCDEFGHIJKLM

NOPQRSTUVWXYZ

abcdefghijklmn

opqrstuvwxyz

0123456789

,.:;?!^_/~|'''"

()[]{}+-=<>¥$%

#&*@

ABCDEFGHIJKL
MNOPQRSTUVW
XYZ

abcdefghijklmn
opqrstuvwxyz

0123456789

,'',;;?!!^ _/ , | ())

()[]{}+−=<><>¥$%

#&*@

ABCDEFGHI
JKLMNOPQ
RSTUVWX
YZ
abcdefghij
klmnopqrs

tuvwxyz

0 1 2 3 4

5 6 7 8 9

.,:;?!^_/-|``

()[]{}+-=<>¥

$%#&*@

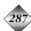

A B C D E F G

H I J K L M N

O P Q R S T U

V W X Y Z

a b c d e f g

h i j k l m n

o p q r s t u

v w x y z

0 1 2 3 4

5 6 7 8 9

, . : ; ? ! ^

_ / ~ | ' ' "

() [] { } +

- = < > ¥ $ %

& * @

ABCDEFGHIJ

KLMNOPQR

STUVWXYZ

abcdefghijkl

mnopqrstuv

wxyz

0123456789

,.:;?!⌐^_/-|'""

()[]{}+-=<>

¥$%/≠&*@

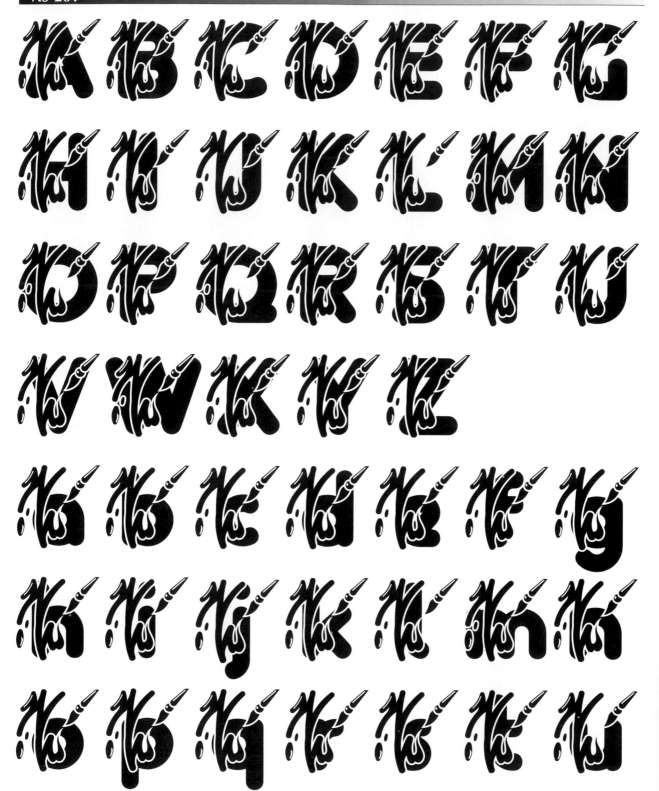

ABCDEFGHIJKL

MNOPQRSTUV

WXYZ

abcdefghijkl

mnopqrstuvw

X Y Z

0 1 2 3 4 5 6 7 8 9

, , , , , ? ! ! ^ ^ _ / - - ' ' ' ' '

() [] { } + - - = < > ¥

$ % ※ & ❋ @

ABCDEFGHIJKL
MNOPQRSTUV
WXYZ

a bcdefghijklmn
opqrstuvwxyz

0123456789

,.:;?!^_/~|'''""

O[]{}+-=<>¥$%

#&*@

ABCDEFGHIJKL
MNOPQRSTUVW
XYZ

abcdefghijklmno
pqrstuvwxyz

0123456789

,,;:?!^_／~|''""

(){}[]{}+-=<>¥$%#

&*@

ABCDEFGH
IJKLMNOP
QRSTUVW
XYZ
abcdefghijk
lmnopqrstu

v w x y z

0 1 2 3 4 5 6 7 8 9

, . : ; ? ! ^ _ / - | " " " "

() [] () + ÷ = < > ¥

$ % # & * @

ABCDEFGHIJKL

MNOPQRSTUV

WXYZ

abcdefghijklmn

opqrstuvwxyz

0123456789

,,.:;?!^_/~|''""

()[]{}+-=<>

¥$%#&*@

ABCDEFGHIJKL

MNOPQRSTUV

WXYZ

abcdefghijklmn

opqrstuvwxyz

0123456789

.,:;?!^^_/~¦''""

()[]{}+-=<>¥$

%#&*@

303

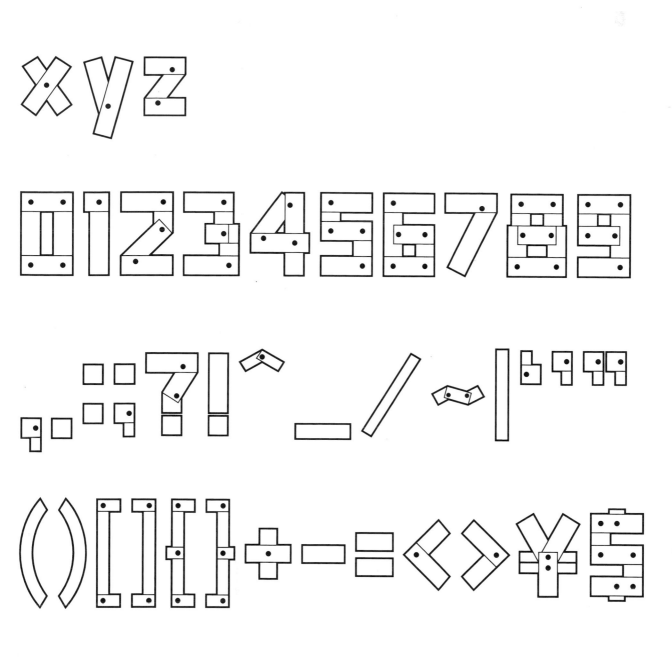

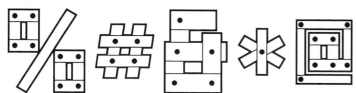

ABCDEFGH
IJKLMNOP
QRSTUVW
XYZ
abcdefghij
klmnopqrs

t u v w x y z

0 1 2 3 4

5 6 7 8 9

. , : ; ? ! ' ` ~ _ / -] ' " "

() [] { } + = - ÷ < > ¥

$ % # & * @

ABCDEFGHIJKLM

NOPQRSTUVWXYZ

abcdefghijklmn

opqrstuvwxyz

0123456789

,.:;?!^_/~|'""

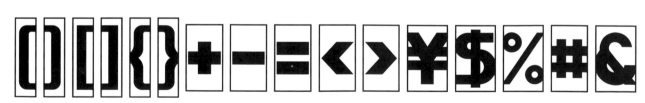
()[]{}+−=<>¥$%#&

*@

ABCDEFGHIJKL
MNOPQRSTUVW
XYZ

abcdefghijklmno
pqrstuvwxyz

0123456789

,.:;?!^_/~|'""

()[]{}†-=<>¥$%#&

✳@

ABCDEFGH
IJKLMNOP
QRSTUVWX
YZ
abcdefghij
klmnopqrs

tuvwxyz

0123456789

,.;:?!'^_/~\'""

()[]{}+-=:<>¥

$%#&*@

ABCDEFGH
IJKLMNOP
QRSTUVW
XYZ
abcdefghij
klmnopqrst

uvwxyz

0 1 2 3 4

5 6 7 8 9

, . : ; ? ! ^ _ / ~ | ' ' "

() [] { } + - = < >

¥ $ % # & * @

ABCDEFGHIJKL
MNOPQRSTUVW
XYZ

abcdefghijklmn
opqrstuvwxyz

0123456789

,.:;?!^ — / ~ |''""

() [] { } + — = < > ¥ $ % #

& ＊ @

ABCDEFGHIJKL

MNOPQRSTUV

WXYZ

abcdefghijklmn

opqrstuvwxyz

0123456789

.,:;?!^_/~|'"

()[]{}*-=<>¥$%#

ABCDEFGHIJK
LMNOPQRSTU
VWXYZ
abcdefghijklmn
opqrstuvwxyz
0123456789
,.:;?!^˘_/~|'''"
()[][]{}+-÷=<>¥$%#
&*@

ABCDEFGHIJK
LMNOPQRSTU
VWXYZ
abcdefghijklmn
opqrstuvwxyz
0123456789
,.:;?!^_/~|'""
()[]{}+-=<>¥$%#
&*@

ABCDEFGHIJKLM
NOPQRSTUVWXYZ
abcdefghijklmn
opqrstuvwxyz
0123456789
,.-:;?!^_/~|' ` ´ ´´
()[]{}+-=<>¥$%#
&*©

ABCDEFGHIJKLM
NOPQRSTUVW
XYZ

abcdefghijklmn
opqrstuvwxyz

0123456789

,.;:?!^_/~|'""

()[]{}+-=<>¥$%

#&*@

ABCDEFGH
IJKLMNOP
QRSTUVW
XYZ

abcdefghij
klmnopqrs

t u v w x y z

0 1 2 3 4

5 6 7 8 9

, . : ? ! ' ^ _ / ~ | ' " '

() [] { } + - = < > ¥

$ % # & * @

ABCDEFGHIJK
LMNOPQRST
UVWXYZ
abcdefghijkl
mnopqrstuv

w x y z

0 1 2 3 4 5 6 7 8 9

, . : ; ? ! ‾ ^ _ / ~ | ' ' ' "

() [] { } + - ≡ = < > ¥

$ % # & * @

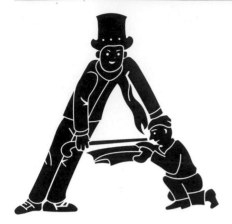
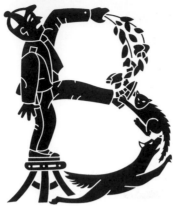
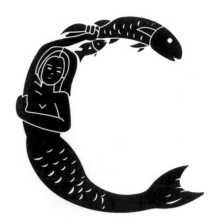

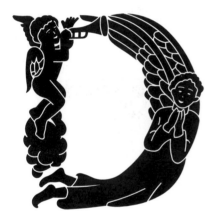
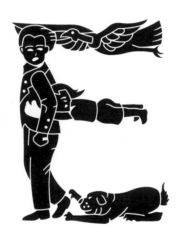

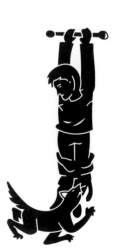

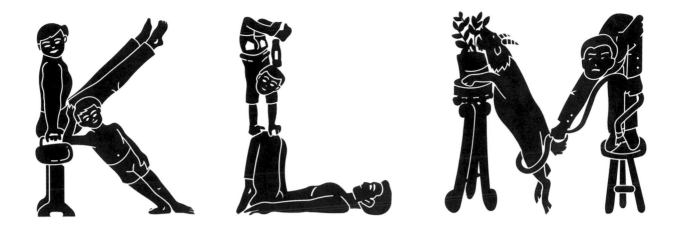
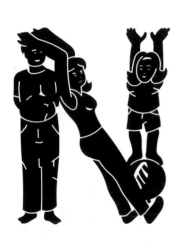
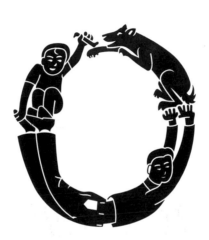
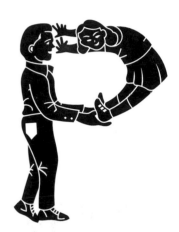
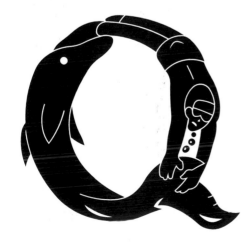
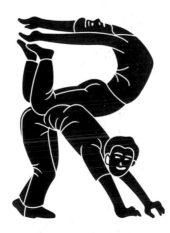
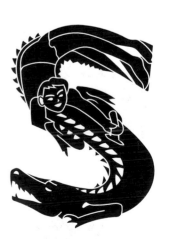

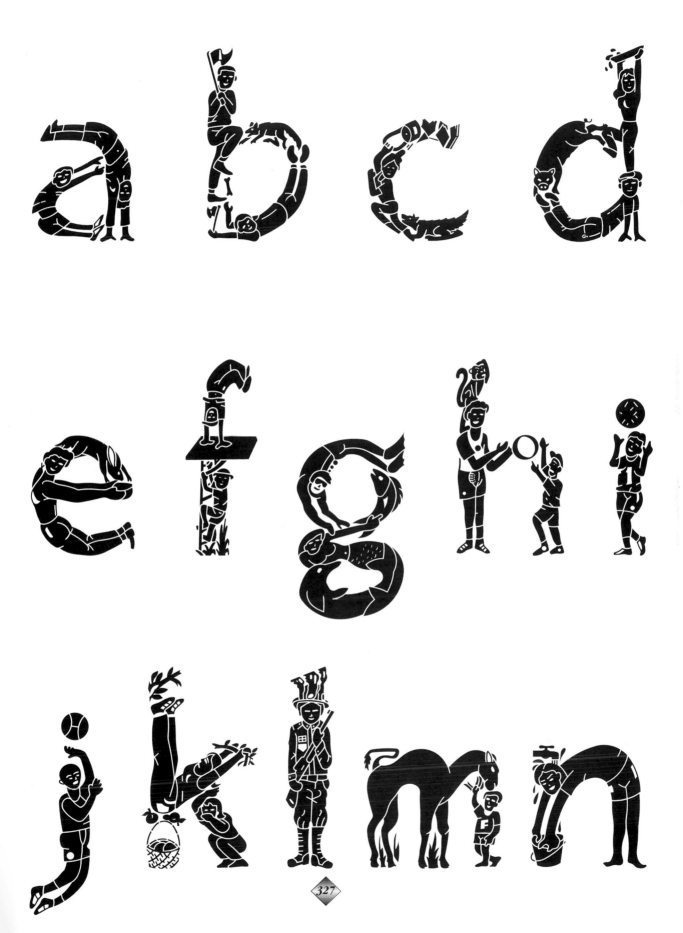

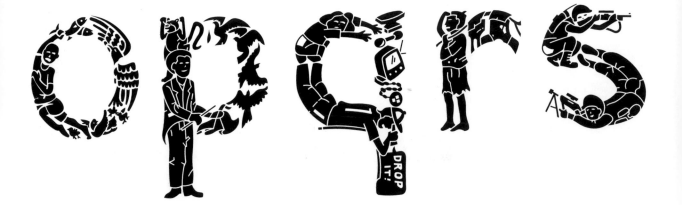
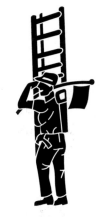
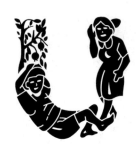

 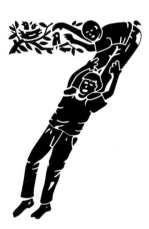

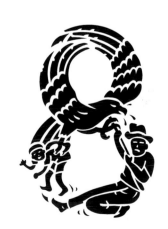 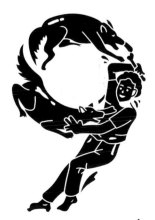

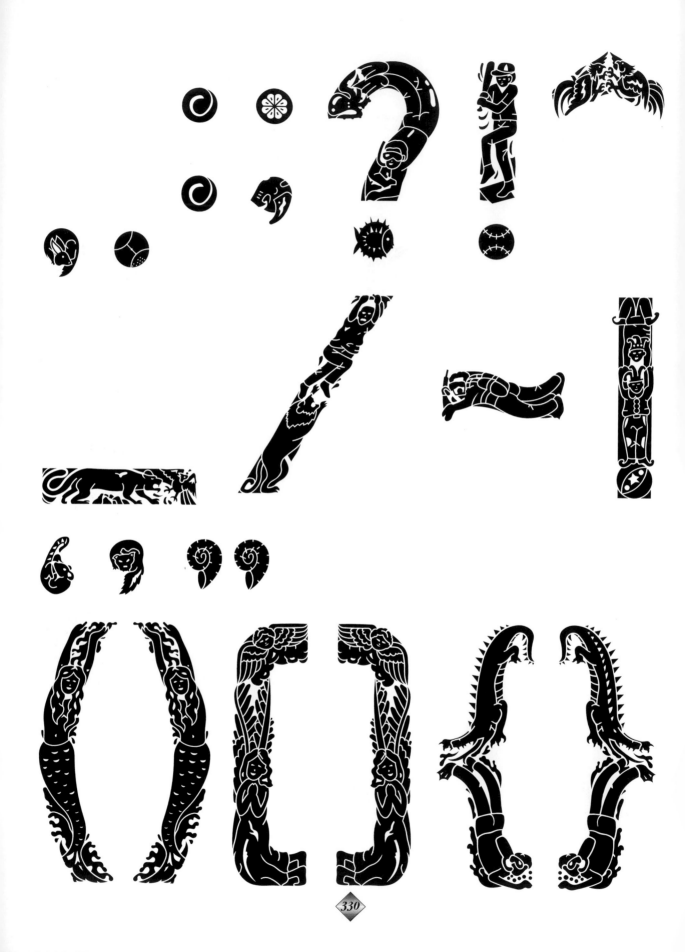

ABCDEFGHI

JKLMNOPQ

RSTUVWXYZ

abcdefghijkl

mnopqrstuv

wxyz

0123456789

.,:;?!|^_/~|′″‴

()[]{}+—=≡<>

¥$‰#Σ*回

ABCDEFGHIJ
KLMNOPQR
STUVWXYZ
abcdefghijk
lmnopqrstu

V W X Y Z

0 1 2 3 4 5 6 7 8 9

, . : ; ? ! ‾ _ / ~ | ' " m

() [] { } + − ≡ < > ¥ $

% # & * @

ABCDEFGHIJK

LMNOPQRSTU

VWXYZ

abcdefghijk

lmnopqrstuv

W X Y Z

0 1 2 3 4 5 6 7 8 9

, . : ; ? ! ^ _ / - | ` ' "

() [] { } + - = < > ¥ $

% # & * @

ABCDEFGHIJK
LMNOPQRSTU
VWXYZ
abcdefghijkl
mnopqrstuv

WXYZ

0123456789

,.:;?!^_/~|'""

()[]{}+-=<>¥$

%#&*@

ABCDEFGH
IJKLMNOP
QRSTUVW
XYZ

abcdefghij
klmnopqrst

uvwxyz

0123456789

,.:;?!^_/~|'""

()[]{}†‡=≡<>≭

$%#&✳@

ABCDEFGHIJK

LMNOPQRSTU

VWXYZ

abcdefghijkl

mnopqrstuvw

xyz

0123456789

.,:;?!^_/~|'''"

()[]{}+-=<>

¥$%#&*@

ABCDEFGHIJ
KLMNOPQRS
TUVWXYZ
abcdefghijkl
mnopqrstuvw
xyz

344

0 1 2 3 4

5 6 7 8 9

, . : ; ? ! ^ _ / ~ | ' " "

() [] { } + − = < >

¥ $ % # & * @

ABCDEFGHI
JKLMNOPQR
STUVWXYZ
abcdefghijkl
mnopqrstuv
wxyz

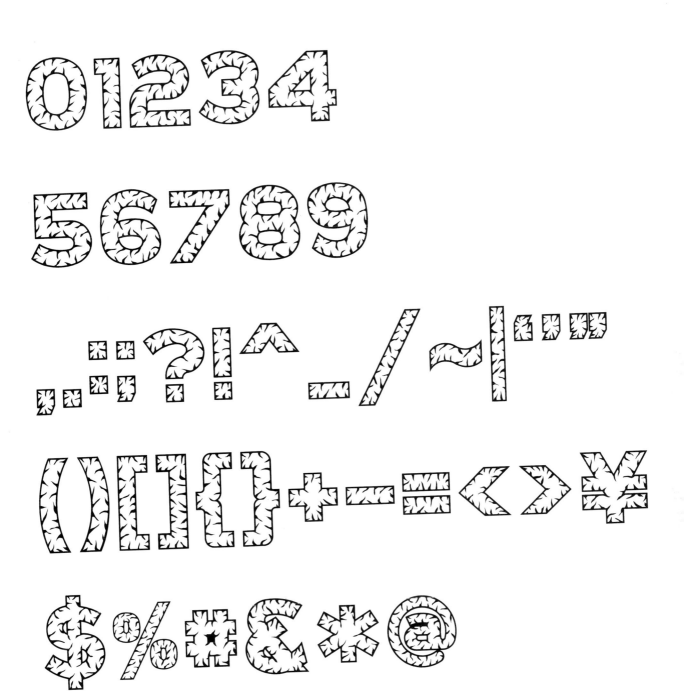

ABCDEFGHIJ

KLMNOPQRS

TUVWXYZ

abcdefghijk

lmnopqrstuv

WXYZ

0123456789

.,:;?!'^ _ / ~ ' " "

()[]{}+ - = < > ¥

$%#&*@

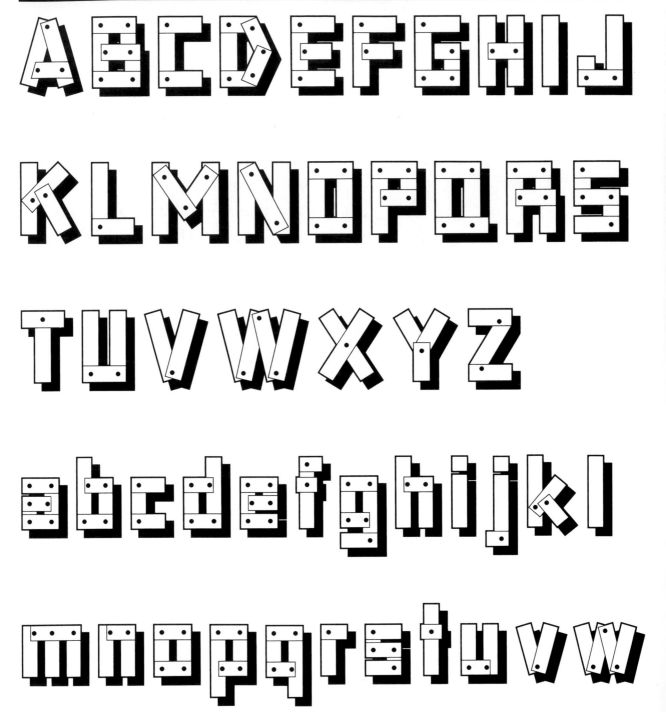

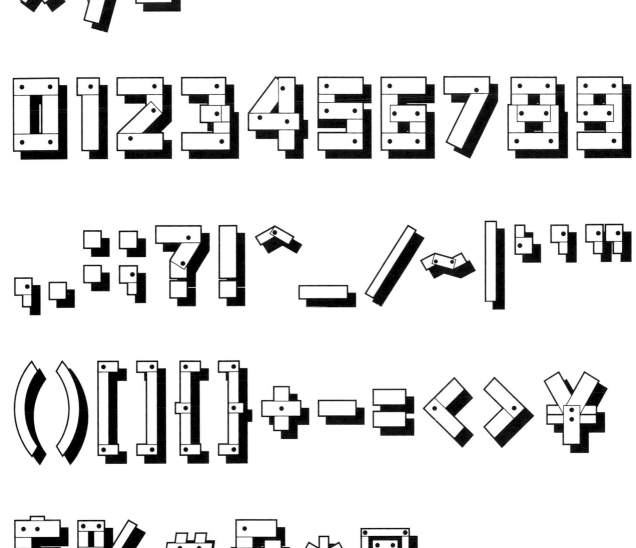

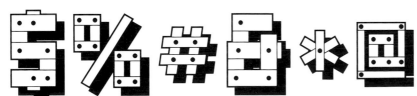

ABCDEFGHIJK
LMNOPQRSTU
VWXYZ
abcdefghijkl
mnopqrstuv

WXYZ

0123456789

.,:;?!|^_/~|'""

()[]{}+-=<>¥

$%#&*@

ABCDEFGHIJ

KLMNOPQRS

TUVWXYZ

abcdefghijk

lmnopqrstuv

WXYZ

0 1 2 3 4 5 6 7 8 9

, . ; : ? ! ^ _ / ~ | ` ' "

() [] { } + - = < >

$ 5 % # & * @

ABCDEFGHIJK
LMNOPQRSTU
VWXYZ
abcdefghijkl
mnopqrstuvw

XYZ

0123456789

. , : ; ? ! ^ _ / - | ' ` " "

() [] { } + - = < > ¥

§ % # & * @

ABCDEFGHIJK

LMNOPQRSTU

VWXYZ

abcdefghijkl

mnopqrstuv

WXYZ

0123456789

.,:;?!|^_/~|'''""

()[]{}+-=<>¥$

%#&*@

ABCDEFGHIJKL
MNOPQRSTUV
WXYZ
abcdefghijklm
nopqrstuvwxyz

0123456789

,.:;?!^_/~|'""''

()[]{}+-=<>¥

$%@&*@

ABCDEFGHIJKL
MNOPQRSTUV
WXYZ

abcdefghijklm
nopqrstuvwxyz

0123456789

,.:;?!~ ‿ _ / ~ I '6'99

()[]{}+-=<>¥$%

#&*@

ABCDEFGHIJKLMNOP
QRSTUVWXYZ
abcdefghijklmnopqr
stuvwxyz
0123456789
,.:;?!^ _/-|'''""
()[]{}+-=<>¥$%#&*@

ABCDEFGH
IJKLMNOP
QRSTUVW
XYZ

abcdefghij
klmnopqrs

tuvwxyz

0 1 2 3 4

5 6 7 8 9

,.;:?!^_/~|'"''

()()[][]{}+-=<>

¥$%#&*@

ABCDEFGHI
JKLMNOPQ
RSTUVWX
YZ

abcdefghijk
lmnopqrstuv

w x y z

0 1 2 3 4

5 6 7 8 9

. , : ; ? ! | ^ _ / = | ' ' ' '

() [] { } + + = ≡ < > ¥

$ % # & * @

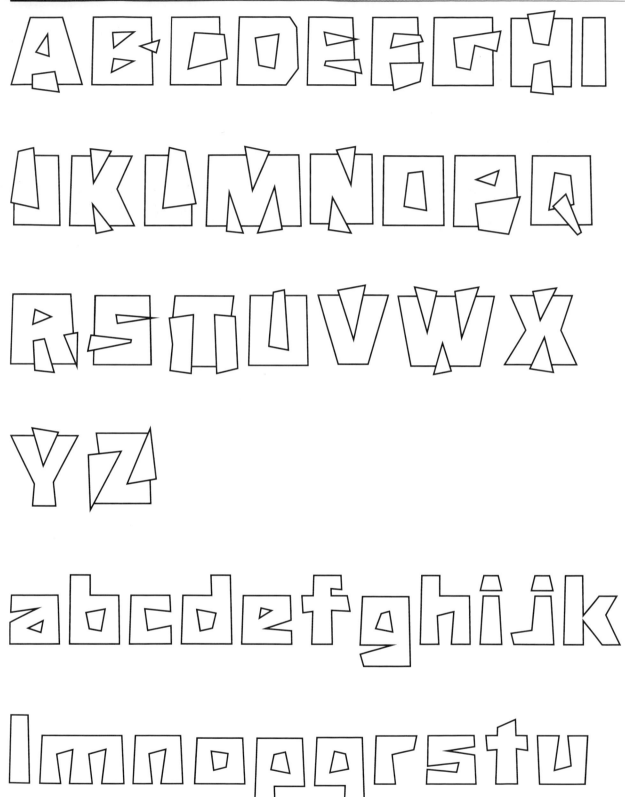

vwxyz

0123456789

.,:;?!^_/~-|'``'""

()[]{}+-=<>¥

$%#&*回

ABCDEFGHIJ

KLMNOPQRS

TUVWXYZ

abcdefghijk

lmnopqrstuv

wxyz

0 1 2 3 4

5 6 7 8 9

. , : ; ? ! ^ _ / ~ I

' , "

() [] { } + - = < >

> ¥ $ % # & * @

ABCDEF GHIJK

LMNOPQRSTU

VWXYZ

abcdef ghijkl

mnopqrstuvw

xyz

0123456789

.,:;!?|^_-/-~|'''"

()()[]{} †-==<>

¥$%#&*@

ABCDEFGHIJ
KLMNOPQRS
TUVWXYZ
abcdefghijkl
mnopqrstuv

374

WXYZ

0123456789

.,:;?¡!^_/✓|'""

()[]{}+-=<>

¥$%#&*@

ABCDEFGHIJ

KLMNOPQR

STUVWXYZ

abcdefghijk

lmnopqrstu

vwxyz

0123456789

,.:;?!^_/~|'''"

()[]{}+-=<>¥

$%#&*@

ABCDEFGHIJ

KLMNOPQRS

TUVWXYZ

abcdefghijk

lmnopqrstuv

wxyz

0 1 2 3 4

5 6 7 8 9

. , : ; ? ! | ^ _ / ~ | ' ' '' "

() [] { } + - = < >

¥ $ % # & * @

ABCDEFGH
IJKLMNOP
QRSTUVW
XYZ
abcdefghi
jklmnopqr

stuvwxyz

01234

56789

.,:;?!^_/~¦'"

()[]{}+−=<>¥

$%#&*@

ABCDEF GHIJ

KLMNOPQRS

TUVWXYZ

abcde f ghijkl

mnopqr stuv

wxyz

0 1 2 3 4

5 6 7 8 9

, : ; ? ! ^ _ / ~ ' ' "

() [] { } ✦ - ⬡ < >

✦ $ % # & * @

ABCDEFGHIJ

KLMNOPQRS

TUVWXYZ

abcdefghij

klmnopqrst

UVWXYZ

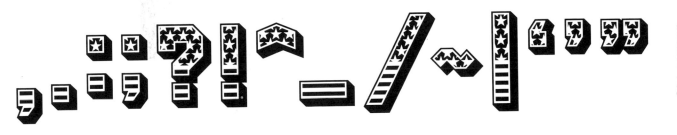

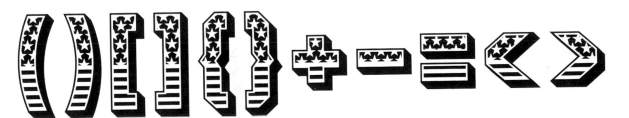

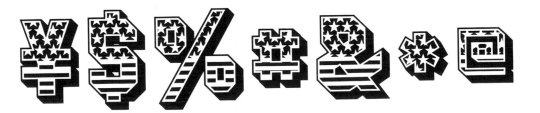

ABCDEFGHI
JKLMNOPQ
RSTUVWX
YZ

abcdefghijk
lmnopqrstuv

W X Y Z

0 1 2 3 4 5 6 7 8 9

,.;:?!^_/~|'''''

()[]{}+-=<>¥

$%#&*@

ABCDEFGHIJ

KLMNOPQRS

TUVWXYZ

abcdefghijk

lmnopqrstuv

wxyz

0123456789

,.;"?!^_/-|'""

()[]{}+-==<>

¥$%#&*@

ABCDEFGH
IJKLMNOP
QRSTUVW
XYZ
abcdefghij
klmnopqrs

tuvwxyz

01234

56789

,.:;?!^_/~|''''

()[]{}+-=<>

¥$%#&*@

ABCDEFG
HIJKLMN
OPQRSTU
VWXYZ
abcdefghi
jklmnopqr

stuvwxyz
0123 4
56789
.,:;?!^_/~|''""
()[]{}+--=<>
¥$%#&*@

ABCDEFGHIJ

KLMNOPQRS

TUVWXYZ

abcdefghijkl

mnopqrstuv

wxyz

01234

56789

,.:;?!^_/~|''""

()[]{}+-=<>

¥$%#&*@

ABCDEFGHIJ
KLMNOPQRS
TUVWXYZ
abcdefghijk
lmnopqrstuv

w x y z

0 1 2 3 4 5 6 7 8 9

. , : ; ? ! ‘ ’ — – / \ | ' " “ ”

() [] { } + = < > ¥ $

% # & * @

ABCDEFGHI
JKLMNOPQR
STUVWXYZ
abcdefghijkl
mnopqrstuv

w x y z

0 1 2 3 4 5 6 7 8 9

, ; : ? ! ^ _ / ~ | ' ' ' "

() [] { } + - = < > ¥

$ % # & * @

ABCDEFGHI
JKLMNOPQR
STUVWXYZ
abcdefghijkl
mnopqrstuv

wxyz

0123456789

,.-:;?!^^_/-|'""

()[]{}+-=‹›¥$

%#&*@

ABCDEFGHIJKLMN

OPQRSTUVWXYZ

abcdefghijklmno

pqrstuvwxyz

0123456789

.,:;?!^_/~|'"''

()[]{}+-=<>¥$%#

&*@

ABCDEFGHIJK

LMNOPQRSTU

VWXYZ

abcdefghijklmn

opqrstuvwxyz

0123456789

,.:;?!^_/~'""

()[]{}+-=<>

¥$%#&*@

ABCDEFG
HIJKLMN
OPQRSTU
VWXYZ
abcdefghi
jklmnopqr

stuvwxyz

01234

56789

,.:;?!^_/~|'"''

()[]{}+-=<>¥$

%#&*@

ABCDEFGH

IJKLMNOP

QRSTUVWX

YZ

abcdefghi

jklmnopqr

stuvwxyz

01234

56789

,.:;?!^_/~|'''

()[]{}+-=<>¥$

%#&*@

ABCDEFGHI
JKLMNOPQ
RSTUVWX
YZ
abcdefghij
klmnopqrst

uvwxyz

01234

56789

.,:;?!^_/~|`'""

()[]{}+-=⟨⟩¥

$%#&*@

ABCDEFGHIJ

KLMNOPQRS

TUVWXYZ

abcdefghijk

lmnopqrstu

vwxyz

01234

56789

,.:;?!^_/-~|'''

()[]{}+-=<>¥

$%#&*@

ABCDEFGHI
JKLMNOPQ
RSTUVWXYZ
abcdefghijkl
mnopqrstuvw

XYZ

0 1 2 3 4 5 6 7 8 9

. , : ; ? ! ' ^ _ . / ~ | ' " "

() [] { } + - = < >

¥ $ % # & • @

英文・數字造形設計

定價：800元

出 版 者：新形象出版事業有限公司

負 責 人：陳偉賢

地　　址：台北縣中和市中和路322號8Ｆ之1

門　　市：北星圖書事業股份有限公司

永和市中正路498號

電　　話：29229000（代表）　ＦＡＸ：29229041

編 譯 者：新形象出版公司編輯部

發 行 人：顏義勇

總 策 劃：范一豪

文字編輯：賴國平・陳旭虎

封面編輯：許得輝

總 代 理：北星圖書事業股份有限公司

地　　址：台北縣永和市中正路462號5F

電　　話：29229000（代表）　ＦＡＸ：29229041

郵　　撥：0544500-7北星圖書帳戶

印 刷 所：皇甫彩藝印刷股份有限公司

行政院新聞局出版事業登記證／局版台業字第3928號
經濟部公司執／76建三辛字第21473號

西元2000年6月　　　　　　　第一版第一刷

國家圖書館出版品預行編目資料

英文・數字造型設計／新形象出版公司編輯部
編譯 . --第一版 . --臺北縣中和市：
新形象，1999〔民88〕
面；　公分

ISBN 957-9679-70-3（平裝）

1.美工字體--設計

965　　　　　　　　　　　　　88015632